中国碑帖原色放大名品

柳公权玄秘塔碑

墨点字帖·编写

长江出版传媒

湖北美术出版社

图书在版编目（CIP）数据

柳公权玄秘塔碑 / 墨点字帖编写 .
—武汉：湖北美术出版社，2016.9（2017.6 重印）
（中国碑帖原色放大名品）
ISBN 978-7-5394-8808-0

Ⅰ. ①柳…

Ⅱ. ①墨…

Ⅲ. ①楷书—碑帖—中国—唐代

Ⅳ. ① J292.24

中国版本图书馆 CIP 数据核字（2016）第 214455 号

责任编辑：熊　晶
策划编辑：墨点字帖
技术编辑：李国新
封面设计：墨点字帖

中国碑帖原色放大名品

柳公权玄秘塔碑　　　　　　© 墨点字帖　编写

出版发行：长江出版传媒　湖北美术出版社
地　　址：武汉市洪山区雄楚大道 268 号 B 座
邮　　编：430070
电　　话：（027）87391256　　87679541
网　　址：http://www.hbapress.com.cn
E－mail：hbapress@vip.sina.com
印　　刷：武汉精一佳印刷有限公司
开　　本：889mm×1194mm　　1/8
印　　张：5.5
版　　次：2016 年 11 月第 1 版　　2017 年 6 月第 2 次印刷
定　　价：30.00 元

注：书内释文对照碑帖进行了点校，特此说明如下：
1. 繁体字、异体字，根据《通用规范字表》直接转换处理。
2. 通假字、古今字，在释文中先标出原字，在字后以（ ）标注其对应本字、今字。存疑之处，保持原貌。
3. 错字先标原字，在字后以＜＞标注正确的文字。脱字、衍字及书者加点以示删改处，均以［ ］标注。原字残损不清处，以□标注；文字可查证的，补于□内。

前言

柳公权（七七八—八六五），字诚悬，京兆华原（今陕西铜川）人。唐元和年间进士，因穆宗爱其书法，拜右拾遗，充翰林侍书学士，官至太子少师，故后世又称『柳少师』。穆宗曾问其用笔之法，答以『用笔在心，心正则笔正』，乃借书进言，成『笔谏』之美谈。其书法初学二王，后遍临古圣时贤，尤以欧阳询、颜真卿为师，兼取二家之长，骨力劲健，自成一体。后人以『颜柳』并称，又谓『颜筋柳骨』，为楷书四大家之一。

《玄秘塔碑》，全称《唐故左街僧录内供奉三教谈论引驾大德安国寺上座赐紫大达法师玄秘塔碑铭并序》，碑文记载了大达法师端甫的生平事迹及成就，为柳公权六十三岁时所书，立于唐会昌元年（八四一）。碑高三百六十八厘米，宽一百三十厘米，楷书，二十八行，满行五十四字。原碑已断，今存于西安碑林。此碑用笔干净，法度严谨，刚健秀润，体势劲媚，方圆并用，清俊生动。明郑真跋此碑云：『笔法刚劲严整，八法具存，如正人端士，峨豸正笏，特立廷陛而不可屈挠，殆与颜太师同出一轨。』

此碑是柳公权楷书代表作。

唐故左街僧録内供奉三教談論引駕大德安國寺上座賜紫大達法師玄秘

唐故左街僧录。内供奉。三教谈论。引驾大德。安国寺上座。赐紫。大达法师玄秘

塔碑銘并序

江南西道都團練觀察處置等使

朝散大夫兼御史中丞上柱

國賜紫金魚袋裴休撰正議大夫守右散騎常侍充集賢殿學士兼判

国。赐紫金鱼袋裴休撰。正议大夫。守右散骑常侍。充集贤殿学士。兼判

3

端玄祕塔者骨之所歸

甫祕塔者之大法師歸

權書并篆額大法師

紫金魚袋篆額柳公

院事上柱國賜

也 於 戲 為 丈

在 家 則 張 仁 義 禮

樂 輔 天 子 以 扶

世 導 俗 出 家 則 運

慈 悲 定 慧 佐

夫 者

如来以闡教利生。舍此无以为丈夫也。背此无以为达道也。和尚其出家之雄乎。天水赵

6

如来以闡教利生，捨此無以爲丈夫也，背此無以爲達道也，和尚其出家之雄乎，天水趙

氏。世为秦人。初。母张夫人梦梵僧。谓曰。当生贵子。即出囊中舍利。使吞之。及诞。所梦僧白昼

囊中

誔所夢僧白書

日當舍利使吞之

張夫人夢梵僧即出

氏世為秦人初母謂出

入其室摩其頂曰必當大弘法教言訖而滅既成人高顙深目大頤方口長六尺五寸其音

如鍾夫將欲荷如來之菩提

闓生靈之耳目固必有殊祥奇表歟

始十歲依崇福寺道悟

歲依崇福寺道悟

殊祥奇表歟始十

靈之耳目固必看

如來之菩提提必

如鍾夫將欲荷

禪師爲沙弥十七正度爲比丘隸安國寺具威儀於西明寺照律師稟持犯於崇昇律

師傅唯識大義於
安國寺素法師通
涅槃大旨於福林
寺崟法師復夢梵
僧以舍利滿琉璃

师。传唯识大义於安国寺素法师。通涅槃大旨於福林寺崟法师。复梦梵僧以舍利满琉璃

器使吞之。且曰。三藏大教。尽贮汝腹矣。百氏经律论无敌於天下。囊括川注。逢源会委。滔滔

器藏矣敲注
使大　於逢
吞教經天源
之盡律下會
且貯論囊委
曰汝無括滔
三腹　川滔

然莫能济其畔岸矣。夫将欲伐株杌於情田。雨甘露於法种者。固必有勇智宏辩欤。无何。偈

然莫慨濟其畔岑
矣夫将欲伐株扤
於情田雨甘露於
法種者固必有勇
智宏辯歟無何

文殊於清凉众聖

現於太

皆現演

原傾都

德宗皇帝聞其名

徵之一見大悅常

出入禁中與儒道議論賜紫方袍歲時錫施異於他等復詔侍皇太子於東朝

顺宗皇帝深仰其风。亲之若昆弟。相与卧起。恩礼特隆。宪宗皇帝数幸其

憲宗皇帝數幸其

恩禮特隆

與卧起

風親之若昆弟相

順宗皇帝深仰其

寺。待之若宾友。常承顾问。注纳偏厚。而和尚符彩（符采）超迈。词理响捷。迎合上旨。皆契真

17

寺待之若賓友常承顧問注納偏厚而和尚符彩超邁詞理響捷迎合上旨皆契真

乘。虽造次应对。未尝不以阐扬为务。繇（由）是天子益知佛为大圣人。其教

佛為大聖人其教

天子益知

繇是

嘗不以闡揚為務

乘雖造次應對

有大不思議事當是時朝廷方削平區夏縛吳斡蜀滌蔡蕩郓而

有大不思议事。当是时。朝廷方削平区夏。缚吴斡蜀。涤蔡荡郓。而

19

天子端拱无事。诏和尚率缁属迎真骨於灵山。开法场於秘殿。为人请福。亲奉香灯。

天子端拱無事，詔和尚率緇屬迎真骨於靈山，開法場於秘殿，為人請福，親奉香燈。

既而刑不残。兵不黩。赤子无愁声。苍（沧）海无惊浪。盖参用真宗以毗天政之明效也。夫将欲

既而刑不残兵不
黷赤子無愁聲蒼
海無驚浪盖參用
眞宗以毗天政
之明効也夫将欲

顯大不思議之道。輔大有為之君。固必有冥符玄契欤。掌內殿法儀。錄左街僧事。以摽（標）表

顯
大
不
思
議
之
道

輔
大
有
為
之
君
固

必
有
冥
符
玄
契
欤

掌
內
殿
法
儀
錄

左
街
僧
事
以
摽
表

淨眾者凡一十年　講涅槃唯識經論　處當仁　傳授宗主以開誘道俗者凡一百六十座　運三

净众者凡一十年。讲涅盘唯识经论。处当仁。传授宗主以开诱道俗者凡一百六十座。运三

密於瑜伽契無生於悉地日持諸部十餘萬遍指淨土為息肩之地嚴金經乃報法之恩前

後供施十百萬悉以崇飾殿宇窮極雕繪而方丈匡床靜慮自得貴臣盛族皆所依慕豪

后供施数十百万。悉以崇饰殿宇。穷极雕绘。而方丈匡床。静虑自得。贵臣盛族。皆所依慕。豪

和　千　端　薦　侠
尚　毇　嚴　金　工
即　不　而　寶　賈
衆　可　礼　以　莫
生　彈　是　毀　不
以　書　曰　試　瞻
觀　而　者　　　嚮

佛離四相以修善心下如地坦無丘陵王公輿臺皆以誠接議者以為就常輕行者雖成以省為者行者

佛。离四相以修善。心下如地。坦无丘陵。王公舆台。皆以诚接。议者以为。成就常不轻行者。唯

和尚而已。夫将欲驾横海之大航。拯迷途於彼岸者。固必有奇功妙道欤。以开成元年六月

和尚而已夫將
駕橫海之大航拯歟
迷途於彼岸者固
必有奇功妙道歟
以開成元年六月

28

一日。西向右胁而灭。当暑而尊容若生。竟夕而异香犹郁。其年七月六日。迁於长乐之南原。

遷爨至滅一
於其竟當曰
長年竟暑西
樂七夕而向

之月異尊右
南六香容脅
原曰猶容而

遗命茶（茶）毗。得舍利三百余粒。方炽而神光月皎。既炽而灵骨珠圆。赐谥曰。大达。塔曰。玄秘。俗

遺命茶毗得舍利
三百餘粒方熾而
神光月皎既燼而
靈骨珠圓賜謚曰
大達塔曰玄祕俗

壽六十七。僧臈卅八。門弟子比丘。比丘尼約千餘輩。或講論玄言。或紀綱大寺。脩禪秉律。分

作人师。五十其徒。皆为达者。於戏（呜呼）。和尚果出家之雄乎。不然。何至德殊祥如此其盛也。承

祥乎和皆作

如不尚為人

此然　達師

其何出者五

盛至家於十

也德之戲其

承殊雄　徒

袭弟子义均。自政。正言等。克荷先业。虔守遗风。大惧徽猷有时堙没。而今阁门使刘公。法缘

襲弟子義均自政　正言等克荷先業　虔守遺風大懼徽　猷有時堙没而今　閣門使劉公法緣

愧　事　休　以　最
辝　隨　嘗　為　深
銘　喜　遊　請　道
曰　讚　其　顥　契
　　歎　藩　播　弥
　　蓋　備　清　固
　　無　其　塵　亦

贤劫千佛。第四能仁。哀我生灵。出经破尘。教纲（网）高张。执辩执分。有大法师。如从亲闻。经律

賢劫千佛第四能仁哀我生靈出經破塵教綱高張執辯執分有大法師如從親聞經律

论藏。戒定慧学。深浅同源。先后相觉。异宗偏义。执正执驳。有大法师。为作霜雹。趣真则滞。

論藏戒定慧學
淺同源先後相覺
異宗偏義執正執
駮有大法師為
作霜雹趣真則滯

涉俗則流。象狂猿輕。鈎檻莫收。柅制刀斷。尚生（蒼生）疣疣。有大法師。絕念而游。巨唐啟運。

遊有刀輕涉
大斷鈎俗
臣法尚檻則
唐師生莫流
啟絕疣收象
運念疣柅狂
而制猿

大雄垂教。千載冥符。三乘迭耀。寵重恩顧。顯闡贊導。有大法師。逢時感召。空門正辟。法宇

大雄垂教　千載　三乘　重恩　顯闡　有大　逢時　空門正

呂空門　有大法　重恩顧　符三乘洗耀　大雄垂教千
閣　法　師逢時感　顯闡讚導　雄　載寵賓
正　　　　　　　　　罷

方开。峥嵘栋梁。一旦而摧。水月镜像。无心去来。徒令后学。瞻仰俳（徘）徊。会昌元年十二月。

會　學　無　旦　方
昌　瞻　心　而　開
元　仰　去　摧　峥
年　俳　來　水　嶸
十　個　徒　月　棟
二　　　令　鏡　梁
月　　　後　像　一

39